為音樂癡狂
西方音樂家故事

費錫胤

商務印書館

本書據商務印書館「小學生文庫」《音樂家故事》（上冊）改編，文字內容有刪節修訂。

為音樂癲狂 —— 西方音樂家故事

作　　者：費錫胤

責任編輯：洪子平

出　　版：商務印書館 (香港) 有限公司

　　　　　香港筲箕灣耀興道 3 號東滙廣場 8 樓

　　　　　http://www.commercialpress.com.hk

發　　行：香港聯合書刊物流有限公司

　　　　　香港新界大埔汀麗路 36 號中華商務印刷大廈 3 字樓

印　　刷：美雅印刷製本有限公司

　　　　　九龍觀塘榮業街 6 號海濱工業大廈 4 樓 A

版　　次：2016 年 7 月第 1 版第 1 次印刷

　　　　　©2016 商務印書館 (香港) 有限公司

　　　　　ISBN 978 962 07 0413 0

　　　　　Printed in Hong Kong

目錄

一對老音樂家

　　——巴赫和亨德爾　　　　1

海頓爸爸　　　　23

唯一的天才音樂家莫札特　　35

「樂聖」貝多芬　　　　50

「歌曲之王」舒伯特　　　　77

幸福的音樂家孟德爾頌　　　90

浪漫音樂家柏遼茲　　　　98

鋼琴詩人蕭邦　　　　115

一對老音樂家
—— 巴赫和亨德爾

　　再沒有這樣的巧事了，三百三十多年前的兩個月裏，在德國先後誕生了兩個偉人。他們都有非凡的音樂天才，最終都成為大音樂家，並且同樣地因研究音樂而弄瞎了眼睛，他們便是音樂界的老前輩巴赫（Johann Sebastian Bach）和亨德爾（George Frideric Handel）。不過，他們並不是音樂的始創者，而是音樂的革命者，近代音樂的發展與進步，他們可說是功不可沒。因此後人都稱巴赫為「音樂之父」，亨德爾為「音樂的乳母」。

他們受世人尊敬的程度，可想而知。

　　他們的成功，雖然靠了天才，但如果沒有自己的努力和奮鬥，也決不會成功。讓我們跟隨下面的故事，了解他們成功的不易。

功不可沒：指某人的功勞很大不能被埋沒。

偷樂譜的小音樂家

巴赫，1685-1750

世界上最苦的人，恐怕要算是無父無母的孤兒了。巴赫便是這樣一個孤兒，從小死了父母，靠着一個哥哥生活。他的哥哥是個音樂家，巴赫幼時便喜歡音樂，照理他可以在親生哥哥的指導與幫助下，讓自己的音樂生涯得到更多的益處，誰知道他既失了父母，又遇到一個小氣的哥哥。

小朋友，你知道學習音樂最重要的是甚麼嗎？就是鑽研樂譜。在三百多年

前，印刷樂譜沒有現在這般容易，所以要找好的樂譜實在非常困難。巴赫的哥哥卻藏有許多名家的樂譜。

巴赫常常想向哥哥借閱樂譜，但是小氣的哥哥始終不肯借給他。巴赫的需要又非常地迫切，就想等哥哥出門的時候，偷偷地把樂譜拿出來抄寫。可是，樂譜都被哥哥鎖在書櫃裏，他找不到打開書櫃的鎖匙，失望得哭了起來。大約老天也想幫助這位小音樂家吧，這時候在緊鎖着的櫃門上，竟露出了一條小小的縫隙，巴赫的小手恰巧可以伸進去，把一張樂譜捲緊，從縫隙裏抽出來。

樂譜偷出來後，便可以抄寫了。可憐的巴赫，由於擔心哥哥和他人發覺，他不但不敢在白天抄寫，就是在晚上，

也要趁大家都休息之後，在明亮的月光下急急地抄寫。就這樣，在經過了漫長的六個月的不眠之夜後，他終於把哥哥所有的名曲都抄寫出來了！這樣的用心和苦功，怎能不使人佩服呢！

　　巴赫自從抄了許多哥哥收藏的名曲樂譜後，努力地研究怎樣彈奏，怎樣作曲。那時的樂器還沒有現在這樣精巧，鋼琴雖已有了，但不很完美。巴赫努力練習的只有管風琴和鋼琴的祖先——克拉維科德這兩種樂器，而他最擅長的便是管風琴。巴赫是當時世界上第一流的管風琴演奏名家，發明了多種彈奏管風琴的方法，還作了許多偉大的樂曲，因此人家都稱他為管風琴大師。

鑽研：深入地研究的意思。

功夫不負有心人。事情的成功，天份固然很重要，但更重要的是肯付出辛勤的勞動。

為國王演奏的輝煌經歷

巴赫四十多歲的時候，在德國美麗的都市萊比錫居住，擔任湯瑪斯學校的管風琴教師，而他美麗而可愛的家就在學校的旁邊。

這時他已經做了爸爸，同夫人和幾個可愛的兒子住在一起，過着美滿的家庭生活。他希望兒子們將來也成為音樂家，繼承自己偉大的事業，發揚家庭的榮光。所以一家人相聚一起的時候，都是過着快樂的音樂生活。

在一個涼風習習的深秋晚上，巴赫的家人再次聚在一起，歡樂地談着天。忽地聽到馬嘶的聲音和響亮的腳步聲，聲勢浩大地來到他們的住所前，接着是「咚咚」的敲門聲。他們一家人都驚惶得

屏住了呼吸，年幼的孩子們更是嚇得依偎在母親的懷裏。門開了，進來了一個穿着華麗禮服的士官，恭敬地向巴赫致敬，並説：「我是薩克森州王室來的使者，送信給巴赫先生。」説着把一封信呈給巴赫。巴赫看完了信，感到喜出望外。原來這封信的大意是薩克森及波蘭王想欣賞世界第一管風琴大師的音樂，請他到德累斯頓寺院去展示演奏技藝，這次是特地派人來敦請的。

到了約定的時間，巴赫帶着他的愛子來到了德累斯頓寺院。演奏的那天，寺院裏擠滿了大小官員和男男女女，大家穿得十分隆重，前來觀賞大音樂家的風采，聆聽大音樂家的絕技。

在歡聲雷動、萬目注視下，大音樂

家帶領着兩個兒子走上舞台。巴赫坐在大風琴前面，兩個兒子分坐在左右兩邊。全場靜寂下來，此時風琴的聲音從台上發出，衝破靜寂的空氣。那聲音的美妙，好似神仙的音樂，從天上傳到人間。巴赫運用他靈活的手指，在管風琴上移動，精神慢慢地進入興奮狀態。音樂的聲音也慢慢地清澈而高亢起來，滿座的聽眾都惶恐了，發抖了，因為那偉大的音樂彷彿天神降臨，斥責人們的罪惡，讓人不得不懺悔以往的過錯，求正於將來。

在大家惶恐的時候，風琴的聲音又改變了。那高亢的音調，忽又變得和平而悠揚，好像一艘船衝破險惡的風浪，轉航到水波不興的海面上，使人不由得

感到安慰而愉快。那曲調的轉移，好比懺悔罪惡的人，得到了天神的寬恕，升到美麗的天國去了。

啊！偉大的音樂家的演奏，使聽眾們一會兒驚惶懺悔，一會兒安慰愉快，人們污濁的心靈都給他洗刷得清白了。音樂的力量這般神奇，而巴赫演奏的本領，更不能不使人讚歎！

在座的國王，聽得魂不附體了，不知不覺走上舞台，站在巴赫後面，把手搭在他的肩上，忘記了要說些甚麼話，只是默默地流淚。

巴赫知道國王被音樂感動了，便給予一番安慰。國王由懺悔轉而感謝，厚賞了巴赫和他可愛的孩子們。就這樣，在一片讚美聲中，巴赫率領着兩個愛

子，告別了聽眾，榮耀而歸。

聲勢浩大：聲音和氣勢都非常壯大。

敦請：意為懇切地邀請。

水波不興：指沒有波紋。形容水面十分平靜。

魂不附體：形容受到很大的誘惑而失去常態。

偏偏要做音樂家

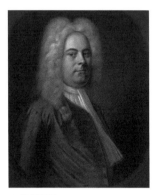

亨德爾，1685-1759

下面是亨德爾的故事。

亨德爾的爸爸是一個理髮師兼醫生，他滿心希望自己的兒子將來做個法律專家。可是亨德爾兩、三歲時，已經開始喜歡音樂，一聽到人家唱歌彈琴，就要模仿，甚至可以一天到晚待在樂器旁邊而不離開。這情形他的爸爸看了非常擔憂。他說：「做法律專家是不需要

懂音樂的。每天讓他弄樂器，終不能成為優良的法律專家，以後絕對不准這孩子弄音樂。」

他父親這幾句話，就是一個禁令，讓亨德爾很難再接觸到音樂。但嚴厲的禁令，只能夠禁止他不弄音樂，不聽音樂，決不能禁住他的心趨向音樂，更無法把亨德爾喜歡音樂的心，改變成喜歡法律。所以，受了禁令的亨德爾，並沒有拋棄音樂，還是隨時隨地汲取著音樂的知識。

他的母親不像父親那樣頑固，知道禁不住亨德爾研究音樂的雄心，所以對他說：「你既然這樣愛好音樂，那麼等父親不在家的時候私下弄弄罷。」慈愛的母親，幫助亨德爾想到這妥當的方

法，並且替他安排了一架搖琴在儲物小房間中。當他父親不在家的時候，他便一個人鑽進去，專心玩弄他的音樂。這樣的用功，當然進步神速，亨德爾五歲的時候，已有驚人的技藝了。一天，他瞞着父親出席某次音樂會，還當眾演奏，讓滿室的人大為驚歎。

頑固的父親在聽說這些事後，也開始覺悟了。他認識到亨德爾是一個音樂天才，不再指望他學習法律，而是隨他的個性去研究音樂。不僅如此，父親還請了一個教師正式指導他。終於，富有音樂天份的亨德爾，從這時候起正式跑上了音樂的大道。

汲取：指吸取、吸收經驗、營養等。

沒有聽眾的音樂會

　　亨德爾正式接受教師指導以後，更努力地研究音樂，不停地奮鬥，克服了重重困難。他一方面努力研究各種樂器的合奏方法，一方面又努力作曲。他常常自己指揮演奏自己創作的樂曲。他還發明了幾百人合奏與合唱的大音樂，可說開啟了世界音樂的新篇章，可惜在初時竟不被人們接受。

　　亨德爾到英國後，想開一場大規模的音樂會，把他的音樂獻給英國的人們。不料到了音樂會那天，沒有一個人前來欣賞。舞台上演奏者濟濟一堂，下面的會場卻空無一人。他的朋友見到這種情形，很為亨德爾不平，憤憤地說：「這樣好的音樂，沒有人來聽，世間的人

都成呆子了嗎？」可是亨德爾一點都不着急，反而說：「不要緊，在這麼宏偉的大廳裏，合奏起來，效果一定很好。今天雖然一個觀眾也沒來，但我們的音樂會卻可以演奏得更好。」於是，他站在舞台的中央，舞起指揮棒，熱情洋溢地指揮着樂隊，演奏了一首又一首宏大的樂曲。

通過這段故事，我們可以了解到亨德爾真是衷心地為藝術而努力，甚麼名與利都不放在眼裏。他的偉大人格，足以讓我們每個人佩服不已！

濟濟一堂：很多有才能的人聚集在一起，形容人多。

熱情洋溢：熱烈的感情充分地流露出來。

泰晤士河上演奏《水上曲》

亨德爾雖是德國人，但二十五歲以後，他就經常住在英國了。他在英國創作了許多有名的樂曲和歌劇，贏得很好的聲譽，成為一位音樂方面的名人。

當他離開德國到英國去的時候，他曾經到德國的哈諾瓦州去。那裏的領主十分看重亨德爾，想要重用他。但是亨德爾因為想到各地旅行，不能立刻答應他，只說：「我現在為了修業要去各地旅行，等我回來的時候再說吧！」那領主對他依依不捨，說：「那麼請你早一些歸來。你回來以後，我當奉送七千五百元的年俸。」亨德爾聽後很感動，表示一定會盡早回來。

可是亨德爾到英國後，在倫敦住得

很寫意，不想再回德國，那領主的預約也完全忘記了。隔了幾年，英女王死了，繼任王位的便是德國哈諾瓦州的領主，稱做喬治一世。亨德爾的失信，早已引起他的不快，他繼承王位以後，對亨德爾更覺忿恨。周圍的官員也都說：「亨德爾失約，不是好人。」亨德爾嚇得整天待在自己家裏，不敢出來，也不知如何是好。

有一個男爵是亨德爾的朋友，很為亨德爾擔憂，願意替他想辦法減輕罪責。一次，男爵獻計給國王：「這次皇上即位，請一些倫敦的名人坐船遊覽泰晤士河，以此慶祝，如何？」

國王非常高興地回答：「很好，趕快準備吧！」

到了新王遊船的那一天，泰晤士河上裝飾得非常美麗，燈光燦爛的遊船，一隻隻浮在河面上。那新王乘坐的遊船，更是鑲珠嵌玉，金碧輝煌，被前後左右滿載官員的遊船簇擁着。當時泰晤士河的熱鬧，可想而知。

　　不多時，有一隻很大的遊船，划近新王的船。船上有一百多人，拿着各式各樣的樂器。當船更靠近時，一個男子站在船的頂端，舞起了指揮棒，那宏大的管弦樂聲音，悠揚曼妙，仿似仙樂般自天而降，瀰漫在泰晤士河上。

　　喬治一世聽着驚歎道：「這樣偉大的音樂，在德國，在法國，在意大利，都從未聽見過。這是誰作的曲呢？」那位為亨德爾設計的男爵趁機說：「這就

是曾經受皇上賞識的當代第一大音樂家亨德爾的傑作啊！他自知失約有罪，趁皇上遊船的機會，創作了《水上曲》，慶祝皇上登基。願皇上寬恕他以往的罪，允許他侍奉左右，那麼他將非常感激！」喬治一世歡喜得大笑起來，說道：「原來這是亨德爾的音樂啊！我原諒他了，回宮時帶他來見我罷！」

　　就這樣，亨德爾被英王召進了宮，從此受皇上的優待，過着舒適的生活，專心地創作他喜愛的音樂了。

依依不捨：形容捨不得離開。

年俸：也就是年薪，按年計算的薪俸。

忿恨：怨憤、惱恨。

金碧輝煌：光輝燦爛，形容建築物裝飾華麗，光彩奪
　　　　　目。

簇擁：很多人緊緊地圍繞着或保護着。

瀰漫：佈滿，到處充滿。

四字疊詞有很多組詞方式，「依依不捨」的「AA 不 B」格式就是其中最常見的一種。

下面六個「AA不B」組成的疊詞，你能認出來嗎？試試看：

1. □□ 不 樂

2. □□ 不 平

3. 徨 徨 不 □

4. □□ 不 息

5. □□ 不 絕

海頓爸爸

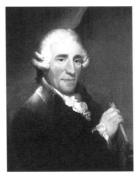

海頓，1732-1809

　　海頓（Franz Joseph Haydn）是奧地利的音樂家。「海頓爸爸」原是音樂家莫札特對他的尊稱，可是到後來，人們都叫他海頓爸爸了。據說有兩方面原因：一方面他的音樂本領異乎尋常，創新了許多方法，被後來的音樂家視為模範，因此尊稱他為爸爸；另一方面，他有着和

善可愛的德性，人們因為誠摯地愛他，所以也尊稱他為爸爸。這位大音樂家，也有許多故事。

異乎尋常：跟平常的情況很不一樣。

音樂鄉村的小天才

奧地利的南部，有一個小村，叫做羅勞村。村的附近，除了住着奧地利人外，還有不少克羅埃西亞人。克羅埃西亞是著名的音樂之鄉。據説三個克羅埃西亞人聚在一起，就有一個人能作曲，一個人能奏樂，還有一個人能唱歌。受克羅埃西亞人的影響，羅勞村的人們，個個都有演奏音樂的本領。

在羅勞村裏，有一個車匠，他是個愛好音樂的人。他的夫人很賢慧，兩人生下了十二個子女，其中第二個兒子，便是後來的大音樂家海頓。據説海頓的祖先，混雜着克羅埃西亞人的血統，所以海頓遺傳了愛好音樂的天性，從小就熱愛音樂，加上又生長在這音樂鄉村環

境中，他的音樂天才更容易發揮了。

　　幼年時的海頓，得益於父母的教育，順應他的音樂天才，摸索到音樂之門。他們一天結束時總要聚在一起合奏音樂，海頓也是其中一個演奏者。六歲的時候，他受到親戚的嚴格訓練，加入到唱歌隊中。他天生的一副好嗓音，處處博得人家的讚美與羨慕。隔了兩年，因為唱歌成績很好，他加入了維也納大教堂的唱歌隊。他非常用功，就連假日也不肯隨便放鬆，不懈地努力練習唱歌，而且盡心地學習樂器。後來有一次，他的喉嚨唱啞了，不能再發出優美動人的聲音，唱歌隊的隊長，慢慢地不重視他了。原本只要他喉嚨養好了，仍舊是唱歌隊的隊員。誰知他玩心大發，拿了

一把小剪刀，偷偷地剪去了一個唱歌隊女隊員美麗的頭髮，隊長在一怒之下，就將他開除了。海頓不能再維持自己的生活，就流浪去了，這時候他還只有十七歲。

摸索：尋找的意思。

不懈：不放鬆、不知疲倦的。

艱苦的流浪生活

正是冬天寒冷的天氣，風雪交加的維也納街上，車馬都停止了往來，靜寂得如入無人之境。這時只有一個少年在街頭彷徨，難覓歸宿，這就是流浪少年海頓。

大概老天爺也不忍心這小音樂家就這樣荒廢了他的天才。當他舉目無親、不知何去何從的時候，剛巧遇見在教堂裏任事的朋友。這朋友看他如此可憐，便請他到自己的家裏，給他住宿。海頓接受了朋友的誠意，來到他的家裏。然而這朋友並不富有，而且有子女之累，全家的收入來源就是靠他演奏賣錢。海頓看到這情況，很不安心，沒住多久就告別朋友而去了。

他去租了一間連風雨也不能遮蔽的破舊房子，準備在那裏作曲。同住的有一個仁愛的詩人，因為敬佩海頓的音樂才華，介紹他給一個音樂家做伴奏者。這工作還得幫音樂家擦皮鞋、刷洋裝和當信差，實際上相當於僕人的職位。

　　不久，海頓又離開了，再次像乞丐一樣到處流浪。這次他學會了在街頭靠技藝賺錢餬口，但這種生活之苦，可想而知。一天，黃昏的時候，他又在街頭賣藝，恰巧站在喜劇作家克羅芝家的門外。那悠揚的樂聲，感動了克羅芝。他意識到這個街頭藝人有着非同一般的音樂才華，就招呼海頓到他家裏。克羅芝款待了海頓，並把自己所做的歌劇，請他作曲。後來這歌劇在各大劇場公演，

受到了大眾熱烈歡迎，海頓從此遠近聞名。

　　在這段流浪生涯中，海頓一直沒有放棄研究音樂和創作歌曲。這雖是他的天性使然，若沒有清高的志趣和奮鬥的精神，又怎能做到呢？如果一般人淪落至此，可能早就放棄夢想了！所以，我們同情他當年流浪的苦楚，又不得不佩服他努力奮鬥、吃苦耐勞的精神。

彷徨：徘徊，走來走去，不知道往哪裏走好。

舉目無親：抬起眼睛，看不見一個親人。比喻一個人在外面，人地生不熟。

遠近聞名：無論是遠處還是近處都聽過這個名字，形容很有名。

淪落：被驅逐流落，陷入不良的境地。

　　吃得苦中苦，方為人上人。沒有人能隨隨便便

成功。只有吃過別人沒有吃過的苦頭，才能取得別

人所不能取得的成就。

堅持音樂夢想三十年

流浪中依然堅持追求夢想的結果就是他的才華終於被發現了！三十歲的時候，海頓接受了匈牙利某公爵的聘請，去做副樂長，不久又升為正樂長。

那位公爵是有財有勢的貴族，家裏非常富有。他不但有華美的大廈，並且有寬闊的花園，每夜還舉辦盛大的宴會，一切都是貴族式的奢侈生活。不過在這裏做樂長的人，無非是貴族家中的裝飾品，所以生活得並不舒服，還處處受主人的指揮與監督。剛剛脫離流浪的貧困生活的海頓，來到此地，無論如何，還是幸福的、舒服的。他並不因主人的監督而感覺到不自由，安心地在此服務，前後共三十年之久。

這長久的三十年中，海頓一面為主

人服務，一面還在繼續為音樂理想努力。終年不斷地練習音樂，創作樂曲。他一生有名的著作，都在這段時期完成。他還靠着公爵的劇場，隨時演奏自己的作品。幾十年的辛苦，至此才獲得圓滿的結果。

「吃得苦中苦，方為人上人。」這是我們中國的俗語，這句話用來說明海頓爸爸的經歷再合適不過啦。

聘請：邀請人擔任職務。

奢侈：指揮霍浪費錢財，過分追求享受。

吃得苦中苦，方為人上人：

是我國傳統俗語，意思是吃得千辛萬苦，才能獲取功名富貴，成為別人敬重、愛戴的人。

語文加油站 2

很多俗語，都是由兩個結構相同、意思相近或相反的句子組成。「吃得苦中苦，方為人上人」以及後面出現的「前無古人，後無來者」都是常見例子。

以下一些常見的俗語，你認識嗎，試試看？

1. 病從口入，□□□□

2. □□□□，不長一智

3. □□□□□，滅自己威風

4. 大事化小，□□□□

5. □□□□，眼見為實

唯一的天才音樂家莫札特

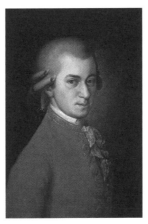

莫札特，1756-1791

嶄露頭角的音樂奇才

意大利有一個音樂家曾經說：「莫札特不是最偉大的音樂家，卻是世界唯一的音樂家。」還有人說過：「全部音樂史裏，沒有一個人能敵得過在三十五歲英年早逝的莫札特。」小朋友，你讀了上面兩句話，可以想像莫札特是一個怎

樣的人嗎？

　　莫札特（Wolfgang Amadeus Mozart）是德國人。他的父母原本養育了兒女七人，而能長大的只有莫札特和他的姐姐馬利亞安娜。爸爸是一個小提琴演奏家，在歐洲音樂界中，很負盛名。姐姐也愛好音樂，然而莫札特的音樂才華，卻超越了爸爸和姐姐。

　　試想想，這麼多具有音樂天才的人聚在一起，該多麼有趣啊！爸爸了解兒女們的天才，當然要用心教育他們了，一家三口就這樣一齊走在音樂的路上。世上有一幅名畫叫《莫札特一家》，畫着一個小孩子坐在鋼琴前面，旁邊坐着一個女孩子，手裏托着樂譜，背後站着一個中年的父親奏着小提琴。好一幅父親

指導兒女學習音樂的溫馨圖畫！這就是
莫札特和他的爸爸、姐姐啊！

　　莫札特在這音樂的家庭氛圍中，在
精通音樂的爸爸指導之下，一早就表現
出他的音樂本領了。三歲的時候，他已
能在鋼琴上彈奏進行曲。四歲時候，更
會彈跳舞曲。到五歲就會作曲了，不過
那時他自己不會寫樂譜，都由爸爸代他
寫出來。一般五歲的孩子，甚麼都不懂，
或許話還說不清楚，而莫札特卻已經會
作曲了。這樣的天才，誰能比得上呢？

　　莫札特不但有聰明的頭腦，還有一
對特別靈敏的耳朵。據說有一次，他聽
到了喇叭的聲音，因為耳朵太過靈敏而
受到刺激，暈倒在地。他的聽覺甚至可
以將聲音的高低強弱準確地區分出來，

可以說他的一對耳朵是為音樂而生的。

　　六歲以後，莫札特便開始到各地音樂會演奏了。有一次，他跟隨爸爸到維也納演出，深深得到了女皇的喜歡和讚賞。後來到了巴黎，有一個女人會唱意大利歌曲，叫七歲的莫札特替她彈琴伴奏。莫札特聽她唱了一遍後，就不看樂譜，把伴奏的樂曲彈奏出來，從頭到尾一點都沒有出錯。一遍唱完了，他要求那女人再唱一回，自己在鋼琴上另外作了一首新曲伴奏。這樣來回唱了十遍，莫札特竟臨時創作出十首不同的伴奏曲子。樂曲的變化，音調的動聽，都是讓人意想不到的。這樣的天才，怎能不使人佩服呢！

　　莫札特成長到少年後，他的技藝有

了大幅的進步。他先後創作出許多有名的歌劇，經常被人們讚美。一次，他從維也納回到家鄉，經過羅馬，在羅馬教皇的禮拜堂裏，聽到了一首很長的九部合唱曲。他聽得非常滿意，回到家裏，便把這複雜的樂曲，全部默寫出來。據說除了二、三處細微的錯誤外，其餘全部正確。這樣的記憶本領，世界上又有誰能比得上呢？這件事情，後來給羅馬教皇知道了。教皇十分讚賞他的天才，就贈他一個光榮的稱號，叫做「金拍車騎士」。莫札特得到這個稱號後，非常快樂，從此自稱為「騎士莫札特」。

有人說：「莫札特是一個特別的人，是音樂的化身，他的頭腦裏從小就充滿着音樂的分子，流出來便是很好的音

樂。」這幾句話，初聽似乎說得過分了，但是知道他的事情後，便會覺得這話真的恰如其份。

嶄露頭角：頭上的角已明顯地突出來了。指初顯露優
　　　　　異的才能。

溫馨：溫暖；溫柔甜美。

恰如其份：合適的界限。指辦事或說話十分恰當、合
　　　　　適。

如影相隨的貧困生活

很多人都說，凡是藝術家都有異乎尋常的特性。沒錯，看看莫札特就知道了。

莫札特是一個和平而快樂的人，但不論甚麼時候，他心中總在想事情。跟人談話的時候，一面說話，一面還在想事情。走路的時候，一點都不專心，想得更厲害了。早上洗臉的時候，從不立刻洗好，總要在室內踱來踱去，一邊同人說話，一邊在那裏洗面，一邊還要想事情。吃飯也不專心，總是用手捲弄桌布，一邊默想，一邊動他的嘴唇，好像說話一樣。他的手和腳沒有停歇的時候，有時撫摩甚麼東西，有時輕輕地敲打着。帽子、手錶、桌子、椅子……，

都是他喜歡玩弄的東西。

　　總之不論甚麼時候，他總是那樣地思考，想的是怎樣作曲。他經常為了創作一些很長的樂曲，整夜不睡。他一天到晚沉醉於音樂，音樂以外的事情一點都沒放在心裏。因此，他的一切行動，就像小孩一樣，連每天穿甚麼衣服這種事情，都要靠他的夫人操心。這似乎太可笑了吧？不過，您們別笑他了，這才是藝術家的本色呢！

　　莫札特醉心於音樂，其他甚麼都不管，金錢更不放在他的心上。有了一點錢，他會立刻用完，決不肯留一些到明天。久而久之，生活窮困得沒有辦法了。事實上，不善理財的莫札特，他生命的大多數時間都處於經濟拮据的狀態。

那時候，許多音樂家都是靠貴族的保護而得以生活的，莫札特為了要維持他的生活，也不得不依靠在貴族的門下。他這樣好的藝術才華，雖然很受人歡迎，但是真正能夠懂得他的音樂的人，畢竟還是少數。能夠一直保護他，使他能維持生活的人，能有多少呢？後來，他終究還是不幸地失業了。不得已之下，莫札特離別了年老的父親，帶着六十多歲的母親，出外求職。然而不幸得很，母親在貧困的旅途中死去了，這使莫札特更加無奈。

這時，他已經同一個唱歌家的妹妹結婚了。雖然他倆的感情很好，可是還不能改變家庭越來越貧困的現實。冬天到來，室外白雪飄飄，寒冷的天氣幾乎

把人凍僵了。窮困的莫札特夫婦，一日三餐都沒有着落，哪裏還有閒錢來買炭取暖呢？他們只好攜着手，在屋裏舞着跳着，以抵禦寒冷。這樣的窮困生活，真的出人意料啊！

如影相隨：好像影子一樣老是跟着身體，比喻兩樣事物關係密切。

拮据：原先指鳥銜草築巢，肢體勞累。現引申為經濟境況不好，十分貧寒。

出人意料：超出人們的料想猜測之外，表示情況非同尋常。

最後的《安魂樂》

莫札特雖然這麼窮困，每天還是努力地作曲，許多名曲因此產生，流傳至今。他最後創作的樂曲是一首《安魂樂》，這首曲子是這樣來的：

在莫札特三十五歲那年的七月，家裏忽然來了一個素不相識的男子，請求莫札特為他作一首《安魂曲》。這男子說罷便匆匆離去，連姓名都沒有留下。

莫札特答應了這個不知名的客人，高興地開始創作《安魂曲》。到了十二月初，樂曲完成了。他的身體與精神，因為太過用心去創作這樂曲而變得衰弱了。可是，那個請求作曲的客人，竟然遲遲不來領取曲譜。莫札特就疑心，這《安魂曲》究竟是為誰而作的呢？一天，

衰弱的莫札特突然想到，這個人或許是「死的使者」吧！他想到了自己可能快將死去。當天晚上，他的靈魂真的離肉體而去了。

後來經人調查，才知道請求他作《安魂曲》的，不是「死的使者」，而是確有其人，他原來是某伯爵家的僕人。這伯爵想拿莫札特作的曲來冒充自己的作品，所以才叫僕人來請求莫札特的。沒料到他的虛榮心，竟然使一個大音樂家因此消逝！

莫札特將死的時候，他的許多朋友來到病榻旁邊，演奏那新作的《安魂樂》，來送他的靈魂上天。這時室外狂風大作，暴雨傾盆，聽上去十分可怕，蒼天彷彿也在為大音樂家的離去而悲痛

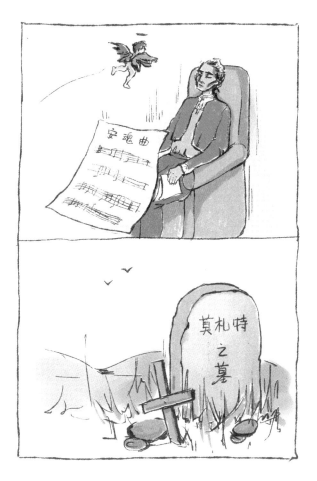

　　莫札特用盡一生來譜寫音樂的華章。他的葬禮

沒有鮮花沒有輓聯，只是一片荒塚，但是他的音樂

造詣，卻只能用「天才」兩個字來定義。

流淚！他生病的愛妻，因為丈夫的離世，病情頓時加重了。隨後，大音樂家的屍體，由幾個工人在大風雨中匆匆地安放在公共墓場，任憑雨打風吹。後來，他的妻子想到墓場來重新收殮丈夫的遺屍，但在壘壘的荒塚中，已分辨不出那一個是大音樂家的遺骨了！

這樣的神童，這樣的天才，這樣的音樂大師，卻得到這樣悲慘的結局，誰都要替他傷心了！莫札特的遺骨，最終找不到了，然而高高聳立在維也納廣場的紀念碑，表明了這個偉大的音樂家還永遠活在人們心中！

素不相識：一點兒也不認識，從未見到過的人。

收殮：把人的屍體放進棺材。

矗立：高聳地立着。形容高大且神聖的，多用於建
築。

「樂聖」貝多芬

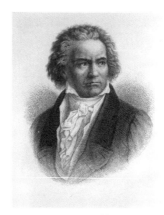

貝多芬

　　二百四十多年以前，歐洲出了兩個大英雄。一個是從法國南方的小島上出來的年輕人，他從做炮兵開始，最終當上了革命領袖，這便是名震全世界的拿破崙。另一個，則是出身於德國貧民窟裏的大音樂家貝多芬（Ludwig Van Beethoven）。

這兩個英雄，生前都曾創造出豐功偉績。但拿破崙以力服人，終不及以心服人的貝多芬來得難能可貴。所以有人說，拿破崙大名不能永留人間，而貝多芬這名字卻可永垂不朽。貝多芬受世人愛慕敬仰的程度，可想而知。

豐功偉績：對社會作出突出貢獻，創造過巨大業績。

難能可貴：指不容易做到的事居然能做到，非常可貴。

缺少歡樂的童年

貝多芬生長在德國萊茵河旁邊，一個名叫波恩的古老城市。那裏的窮人大多住在當地一個貧民窟裏，過着艱苦的生活。貝多芬的家庭，也是同樣情況。

他的媽媽是一位溫柔的婦人，爸爸剛巧相反，脾氣暴躁，常常對家人發怒痛罵。小時候的貝多芬，便經常被爸爸怒罵，過着苦不堪言的生活，幾乎沒有甚麼歡樂。他爸爸是王宮裏的樂師，精通音律。但他太喜歡喝酒了，為了喝酒，甚至把貝多芬的衣服和家裏的東西拿去變賣。

他的爸爸甚麼事都很糊塗，可是幼小的貝多芬有音樂天才，卻早早被他發現。他想將貝多芬培養成一個有名氣

的音樂家，因此禁止他的一切活動，只要求他一心一意地研究音樂。四歲的時候，爸爸親自教他學習鋼琴。據說貝多芬常常受到爸爸的責罰而哭泣，眼淚像雨點一般滴落到鍵盤上。

貝多芬是音樂神童，又經過嚴父的培訓，當然有特別驕人的成績。八歲的時候，貝多芬已有很好的演奏技巧，經常在大型音樂會演奏樂曲。他的爸爸為了引起轟動，故意把貝多芬的年齡瞞小兩歲，還在報紙上登了「六歲小兒演奏音樂」的廣告。總之，貝多芬的音樂才華在當時的確已經很驚人了。

苦不堪言：痛苦或困苦到了極點，已經不能用言語來
　　　　表達。

認識兩大音樂名家

　　九歲以後的貝多芬，音樂已小有成就。十二歲更當上了王宮的音樂師，因此轟動一時。

　　十七歲時，貝多芬獨自到維也納旅行，因為得知大音樂家莫札特也在那裏，想請他指點一二。那時莫札特比貝多芬大了十四歲，名聲已經震動歐洲。莫札特也知道天才貝多芬的名氣，在兩人初次會面時，莫札特對貝多芬說：「你試拿現在所想到的事情，作一首曲來演奏吧！」貝多芬略加思索，就坐到鋼琴前面，很靈敏地彈奏出一首動聽的樂曲。莫札特驚奇地說：「這恐怕不是現在作出的，一定是以前創作的吧！」貝多芬說：「那麼請你指定一個題目，讓

我來試試看。」於是，莫札特想出了一個很難的題目。他把自己以前所做的兩個調子的樂曲，各抽出一節，叫貝多芬組合起來，作成一曲。聰明的貝多芬立刻作成一首大樂曲，裏面成功地組合了兩節不同調子的音樂。莫札特聽後十分震驚，說：「這人必定成為現今世界上最偉大的音樂家！」貝多芬本來還想多請教莫札特一會，卻因為莫札特當時正面臨喪母之痛而沒有成功。

二十二歲時，貝多芬的天才已完全展現於大眾面前。他因未能受教於莫札特，便去請教維也納另一位享有盛名的老音樂家海頓。莫札特和海頓在當時都是音樂大家，而貝多芬是*後起之秀*。後來，貝多芬集合兩大名家的長處，再結

合自己的特點，使自己的音樂顯現出一
種特別而驚人的格調。所以當時有人曾
說：「貝多芬是在海頓的形體中裝入了
莫札特靈魂的大音樂家。」可見那時的
貝多芬，已經為歐洲人所尊重了。

後起之秀：後來出現的或新成長起來的優秀人物。

為音樂癡狂

　　前面曾經説過，凡是藝術家都有特別的個性，貝多芬更是不同尋常。下面隨便説幾件事情吧。

　　貝多芬是一個沉默少言的人，但是高興的時候很喜歡説笑，經常使人捧腹大笑；不過，如果他不高興時，人家跟他講笑話，他就會不客氣地怒罵別人。他不論在甚麼地方，每天都要出去散步，一邊散步，一邊作曲。無論雨下得怎樣大，從不打傘，雖然滿身是水，還是安閒地散着步，因此鄰近的孩子給他一個「濡濕的貝多芬」的綽號。

　　他隨時隨地帶着一本污舊的小冊子，想到作曲的時候，不管在甚麼地方，立刻拿出冊子來速寫。在走路的時候，

探訪朋友的時候，甚至在車水馬龍的街市上，一想到音樂，就會站定，發狂似地在冊子上寫寫畫畫。有時候，他又好像發癲了。有一次，他到飯店裏吃飯。他叫了幾樣菜，吃了一些後，就深深思索，甚麼都不管。菜都冷了，弄得服務員不知道該不該把菜撤下去。更有一次，他跑進了食堂，想了一個多鐘頭，見服務員走來，就喊道：「算賬！多少錢？」服務員笑着回答說：「先生，你還沒有吃東西，要點些甚麼嗎？」「隨便甚麼都好，你儘管拿來，不要再來擾亂我！」他又說着。這樣的事情常常發生，假使不知道他是音樂家，一定會把他當成癲呆子了。

　　中年的貝多芬過着居無定所的生

活。他沒有家庭，獨自寄住在旅店客舍裏。因為他的古怪性格，所以總住不長久，這裏也有幾件有趣的事情：

他發脾氣時，常常同旅店主人衝突，事後就換旅店了。有時候，旅店房間是非常讓人滿意的，卻因為主人招待過於殷勤，使他不高興，終至搬走。又有一次，他正在旅店中作曲。面對着畫有五線譜的紙，他一邊兩手在桌上按拍，一邊兩腳在地板上大力踏步，巨大聲響鬧得所有旅客都不得安寧，最終旅店主人要求他搬走。

他是一個十分用功的人，每天都要練習鋼琴，持續五、六個小時，以致指頭發熱，他便把手指浸在水中，冷了，又伸出來，繼續彈奏。彈到激烈的地方，

又轉過身來，浸在水中，然後拿出。這樣一來，總是弄得滿地是水，樓板上的水甚至流到樓下人家的牀上。旅店主人不得不干涉他，他又火冒三丈地搬出去了。

　　藝術家這樣流浪的生活，說起來真是可笑吧！

捧腹大笑：用手捂住肚子大笑。形容遇到極可笑之事，笑得不能抑制。

車水馬龍：車像流水，馬像游龍。形容來往車馬很多，連續不斷的熱鬧情景。

居無定所：沒有固定居住的地方。形容人漂泊不定。

火冒三丈：形容憤怒到極點，火氣很大的意思。

窮兄妹與《月光曲》

貝多芬一生作了許多有名的樂曲，最著名的要算是《月光曲》了。《月光曲》的創作，據說有這樣一段故事。

一天，太陽快下山了，皎潔的明月要從東方升起來，正是黃昏快天黑的時候。貝多芬在貧民窟的郊外散步，偶然走到鄉村裏一家很簡陋的茅屋前面，忽然聽到很流利的鋼琴聲音從裏面傳出來，彈奏的就是貝多芬所作的一首很難彈的曲子。他非常驚訝，自言自語道：「這樣窮苦的人家，有誰會彈一首這麼難的曲子呢？」貝多芬走近窗前，鋼琴的聲音忽然停止了，只聽到一個女子的聲音：

「唉！不行！不行！這麼難的曲子，

我到底彈不來。如果能聽聽大音樂家貝多芬先生的演奏，一生就算只有一次，也心滿意足了。」

「唉！貝多芬先生！聽說他在某次音樂會中演奏這曲子，博得全場的掌聲。我要不是這樣窮，一定買張入場券請你去聽，現在真的沒有辦法。忍耐些吧，也許你的好運快來呢！」有一個男子這樣回答着。

那女子似乎哭着說：「哪裏！我說說罷了，讓哥哥牽掛，真的對不起啊！」

在門外聽着的貝多芬，情不自禁地難過起來，突然推開大門走了進去。這戶人家可說家徒四壁，在昏暗的燭光之下，可以看見有一個男子在那裏做皮鞋。旁邊是一架破舊的鋼琴，前面坐着

　　因為耳聾，貝多芬聽不見自己的音樂。這個世界剝奪了他太多的快樂，他卻創造了無數的歡樂給這個世界。

一個衣衫襤褸的年輕盲眼女子。看樣子他們是兄妹，相依為命，過着清苦的生活。

看到貝多芬突然走進來，那名男子立刻停止工作，站起來問：「先生是誰？有甚麼事呢？」貝多芬回答說：「我是一位樂師，想演奏曲子給這位姑娘聽。」

兄妹兩人真誠地感謝過貝多芬後，就說鋼琴太破舊，不能給他使用。貝多芬說了沒關係，就默默地坐到鋼琴前面開始演奏了。那美妙的聲音，讓旁邊的聽者都驚呆了，他們想不到這樣的破鋼琴，會發出如此美妙的聲響來。貝多芬出神地演奏着，兄妹倆聽得流出淚來。

一曲彈完，貝多芬正想離開的時候，忽然一陣風刮來，把室內僅有的一

枝燭火吹熄了。美麗的月光從窗外射進來，照得屋裏如同白晝一般，鋼琴、人物、一切事物，都給月光美化了。貝多芬沉醉在這美景中，捨不得離去，便靜靜地坐下來。好夢初醒的男子站起來，低頭問着：「先生到底是誰？」

貝多芬再次默默地彈起琴來，雙手敏捷地在琴上移動，彈的正是那女子剛才彈奏的曲子。悠揚鏗鏘的樂聲，打破了沉寂的夜色，兄妹倆此時方才知道他就是大音樂家貝多芬，異口同聲地喊着：「哦！你是貝多芬先生，大音樂家貝多芬先生！」

貝多芬要走了，聽得出神的兄妹們哪裏肯讓他離開？兩人攔住了他，請他無論如何再彈一曲。貝多芬依着他們的

請求，又坐下來了。他是個感情豐富的人，此情此景處處觸動着他的心靈。默默站着的盲眼女子彷彿是一座蒼白色的石膏神像，甚至破舊的鋼琴也散發出銀一般的光輝。貝多芬在這如畫似夢的境界裏，腦海中的音樂充溢得要流出來了。他便爽朗的説着：「那麼就以這美麗的月光為題，彈奏一曲罷！」説罷，腦海裏的音樂已由十隻手指傳到鋼琴的鍵盤，那優美的樂聲，再次迴繞整個屋子了。音樂初起時，非常幽靜，彷彿一輪明月，慢慢地從海面浮起，照耀着森林原野。不久以後，調子變得激烈起來，淒涼起來，好像在天的一方有許多精靈出現，在月光中嬉戲，隨着不可思議的音樂而狂舞着。最後，音樂愈來愈急，

變成好像怒濤飛散似的悽慘而莊嚴的聲響。琴聲的美妙，已不可拿言語來形容，兄妹倆早已經沉醉得失掉知覺了。

不久，兄妹倆甦醒了，此時貝多芬已不知去向。原來貝多芬彈完這曲以後，就飛奔回家，趁還沒有忘卻的時候，把剛才彈奏的樂曲記下來。費了一夜的工夫，貝多芬終於全部完成了，這就是著名的《月光曲》。

情不自禁：感情激動得不能控制。強調完全被某種感
情所支配。

家徒四壁：家裏只有四面的牆壁。形容十分貧困，一
無所有。

衣衫襤褸：形容穿着破爛的意思，衣衫不整。

鏗鏘：形容樂器聲音響亮、節奏分明，也可以用來形
容詩詞文曲聲調響亮有力。

異口同聲：不同的人説同樣的話。形容意見一致。

不可思議：原有神秘奧妙的意思，現在形容無法想
像，難以理解。

險些失傳的《英雄交響樂》

本文開頭就說，歐洲同時出了兩個大英雄，同樣地被人崇拜。德法兩國原是敵對的國家，法國的拿破崙對德國的貝多芬來說，自然是敵人了。但是，拿破崙拯救法國國民於水深火熱之中的偉大功績，深深打動了感情豐富的貝多芬，他為此流淚了。

他決定創作一首盛大的樂曲，來讚美與歌頌偉大的拿破崙。費了兩年時間，貝多芬廢寢忘食、夜以繼日地工作，終於創作出與《月光曲》同樣偉大的樂曲，叫做《英雄交響樂》。這偉大的樂曲，分成四個部分：第一部分描寫了拿破崙偉大的功績，第二部分是給在戰爭中犧牲的士兵的送葬曲，第三部分表達

了因英雄而得救的法國國民欣喜雀躍的心情，最末部分則是讚歎拿破崙的。四個部分組成了這首偉大而驚人的樂曲。

樂曲完成後，貝多芬親自抄寫了一遍，封面上題着：「呈拿破崙‧波拿巴君」和「貝多芬上」的字樣，預備由德國的大使送呈給法國國會。不料正要送出的時候，拿破崙當上法國皇帝的消息傳來了。貝多芬聽到這個消息，憤怒地說：「我以為拿破崙是個為理想奮鬥的英雄，才會崇拜他，那知道他是為了滿足個人的野心。我竟然被他騙了！」他激動得把費了兩年苦心創作的樂譜撕得粉碎，亂拋在地上。

此後十七年間，貝多芬絕口不提拿破崙，因為他從崇拜的心理轉變為厭惡

了。後來，他的朋友擔心這偉大的樂曲失傳，勸說貝多芬將它發表。發表後的樂曲名字仍然是《英雄交響樂》，不過它並非獻給拿破崙，而是作為歌頌英雄的樂曲永留人間。

廢寢忘食：顧不上睡覺，忘記了吃飯。形容專心努力
　　　　　地做事。

半生耳聾的音樂巨人

　　大音樂家貝多芬的大名，早已家傳戶曉了，維也納幾乎沒有一個人不知道他。一般貴族富豪人家常常爭相請他到自己家裏去，想聽他的音樂。貝多芬的面貌非常不好看，性情又傲慢，又不善交際，而且也是一個窮人，似乎沒有受上層社會人們歡迎的資格，但是他動聽的音樂，已足以感動人家，人們決不會因他容貌醜、性情壞、貧窮而輕視他。貝多芬為了報答人們的好意，也很願意到他們家裏演奏，或者拿自己作的樂曲，贈送他們。

　　貝多芬常常出入於貴族富豪的家，受他們的優待、保護，非常自由，好像在自己家裏一樣，要來就來，要去就去，

隨他自己的心願。人家非但不厭惡他，反而很尊敬他。像貝多芬一樣的人，真是少見啊！

可是你能想到嗎？如此受人歡迎的大音樂家，他的後半生竟是在寂靜無聲的世界裏渡過的。小朋友們，還記得耳朵靈敏的莫札特嗎？的確，音樂家的耳朵，應該要特別地靈敏，才可以欣賞自己或別人的演奏。

然而可憐的貝多芬，他的耳朵非但算不上靈敏，甚至連普通人都比不上。他的聽覺越來越不好，終至於聾了。他的耳朵起初發病的時候，他也很努力地保護着。當拿破崙軍隊攻打維也納時，大炮的轟炸聲，令人膽寒，那時住在維也納城裏的貝多芬，為了保護自己的耳

朵，用棉花塞住，又藏匿到地下室裏，但是可惡的蒼天，不但沒有幫他復原，反而一天比一天壞，以至於完全聾了。

一個音樂家成了聾子，那是何等不幸的事。但是，貝多芬沒有灰心，他的許多著名作品，都是在後半生聾了以後創作的。他不但照常作曲，還在出席音樂會時做演奏的指揮。他五十四歲那年，完成了最宏偉的一首樂曲，用許多樂器合奏，許多人合唱，非常震憾。公演的那一天，貝多芬親自在舞台上指揮演奏。曲終的時候，會場上掌聲如雷。可是貝多芬聽不到聽眾的掌聲，又因為背對着觀眾，看不見會場上的情況。於是一位唱歌的姑娘，起來拉住了他，轉向聽眾，他方才知道聽眾們在那裏喝

采，從而感受到創作成功的喜悅。

身為音樂家而聽不到自己的演奏和聽眾的掌聲，這是多麼悲慘的事情啊！

五十六歲的貝多芬，患上了很嚴重的肺炎。到了第二年的三月二十六日傍晚，突然狂風大作，接着閃電雷鳴。蒼天演出恐怖的景象，同時在風雨聲中，又好像合奏着偉大的音樂，病中的貝多芬，就在這淒涼的夜裏，告別了人間。

貝多芬死去的消息傳遍了歐洲，各國的人們都悲傷不已。舉行葬禮的那天，幾萬人跟隨在靈柩後面為他送別，旁邊觀禮的人更是人山人海。這樣盛大的葬儀，恐怕是前無古人，後無來者了吧。在他樸實的墳墓上，只題着：Beethoven（貝多芬）。只此簡單的一個

名字，人人都將這位偉大的音樂家銘記在心了。

家傳戶曉：家家戶戶都知道。形容人所共知。

藏匿：藏起來不讓別人發現。

靈柩：盛有屍體的棺木。

前無古人，後無來者：

意思就是在他之前沒有過，之後也不會出現。

形容非常罕見，或者無法超越之意。

銘記：深深地記在心裏。

「歌曲之王」舒伯特

舒伯特，1797-1828

短暫而窮苦的一生

歌曲之王舒伯特（Franz Schubert），
和前面講的貝多芬有很多相同的地方，
所以有人稱他做「小貝多芬」。他也是一
位傑出的音樂家，且看他的故事：

舒伯特是奧地利人，家裏非常貧
苦。母親是不懂音樂的，父親也對音樂
沒多大研究。他幼時雖然接受父親的音

樂指導，但有時他會發現並更正父親演奏的錯誤。十一歲時，他加入了教會的唱歌隊，唱歌並奏小提琴。十二歲後又進入教會學校，求學五年，在音樂上打下良好的基礎。那時他已經成為全校音樂的領袖，被同學們所注意。

他家裏非常貧窮，一日三餐常常是上頓不接下頓。上學用的必需品也買不起，就連每天作曲所用的紙，也要靠同學們資助。

這樣窮苦的生活，一直維持到他十七歲的時候。那時他退學回家，當了一名小學教師，幫助父親補貼家用。可是他的性格並不適合做小學教師，他自己教學沒有耐心，學生們也不歡喜他，所以不久之後就辭職了。十八歲後，他只

好到處過着流浪的生活，幸虧得到一個大學生的幫助，衣食住行暫時有了着落。

　　在流浪期間，他還是很努力地作曲，有時可以賣到些稿費，來維持他的生活。但不幸得很，僅僅在他三十二歲的時候，就因為飲食不當，得了急病匆匆離世。他的遺物，除了他的珍貴樂曲外，其餘的東西加起來只值二十五元。音樂家舒伯特的貧困程度，真是世上少有啊！

　　舒伯特雖然過着窮困潦倒的生活，卻常抱着快樂的人生態度。舒伯特結交了許多志趣相同的朋友，以他為中心，被人稱為「舒伯特黨」。他們集合的地點，總是在咖啡店、酒吧間或者俱樂部裏。一到晚上，他們就聚集起來，飲酒、

談天、玩音樂。每個人口袋裏的錢，都要拿出來用，一點也不吝嗇。不但用錢這樣，其他的東西如衣服、用具也不分你我，只要用得上就是了。舒伯特是一個近視眼。常常戴着眼鏡，而裝眼鏡的盒子，總帶在身邊。有一天，眼鏡盒忽然不見了，到處找不到，卻原來已經被一個吸煙的朋友用作煙灰缸了。他們過着的，就是那種「今朝有酒今朝醉，明日無錢明日愁」的生活。

窮困潦倒：形容生活貧困、失意。

志趣相同：彼此有着相同的理想和興趣，因此很投
　　　　　緣，很容易成為知己。

出神入化的作曲神技

舒伯特被人稱為「歌曲之王」，他的作曲本領，當然非常驚人了。的確，他在短短的一生中，作曲近一千多首，流傳下來的也有六、七百首，現在世界上許多膾炙人口的歌曲，都是他創作的。

他的腦子，大約是音樂造成的吧！他可以不加思索，就譜出很好的歌曲來。他晚上常常戴着眼鏡睡覺，早晨醒來，就立刻伏在五線譜前作曲，甚至連洗臉、穿衣服都會忘記。有時同朋友聊天，腦子裏想到樂曲了，就一面說話，一面作曲。在病院裏，在酒店裏，隨時隨地，甚至走路的時候，都會拿出紙來譜寫音符。

他的著名歌曲「魔王」的創作，便是

一個有趣的經歷。

　　舒伯特很愛讀德國大詩人歌德所作的詩，平時手裏總是拿着一本歌德詩集。有時朗讀，有時冥想。有一天，剛巧是星期日，他同一個朋友共讀歌德的詩，讀到《魔王》的時候，覺得腦子裏充滿了音樂的旋律，便對朋友說：「對不起，我要作曲了，請你到室外去散步十分鐘，讓我一人在這裏記下我腦裏的旋律，再請你進來。」朋友聽他的話出去了，跑到草地上去散步。他想舒伯特作曲應該不止十分鐘，恐怕要很長的時間，便吸一支煙來等着。煙還沒有吸完，舒伯特已在窗口招他進去。他邊走邊想，這一次作曲一定失敗了，不然怎會這麼快呢？沒想到走進室裏，就看見舒

伯特的桌上攤滿了稿紙，五線譜上的音符，墨水還沒乾呢！一曲新歌已經在十分鐘內完成了。

舒伯特的《魔王》歌曲做好了，可惜房間裏沒有鋼琴，他不能當場彈奏。兩個人就到附近的學校去借用鋼琴。舒伯特自己彈琴，請朋友和學校裏的音樂教師來合唱。一曲下來，那優美動人的曲調，受到眾人一致的讚美。音樂教師更是抱住這位年輕的作曲家，熱烈地慶祝他的成功。

出神入化：極其高超的境界。形容藝術達到極高的成
　　　　　就。

膾炙人口：膾和炙都是人們愛吃的食物。比喻好的音
　　　　　樂、詩文受到人們的稱讚和傳頌。

不加思索：形容做事答話敏捷、熟練，用不着考慮。

冥想：對一個主題進行深刻、連續的思考。

與貝多芬的一面之緣

舒伯特有許多地方像貝多芬，所以被稱做「小貝多芬」。他們兩人生活在同一時期，並且也同樣居住在維也納。可是，因兩人地位不同，三十年裏竟然沒有相見的機會。貝多芬成名在先，性格孤僻高潔的舒伯特，不願登門拜訪這位大人物。兩個同樣才華卓絕的音樂家竟然未曾相見，這是何等遺憾的事啊！

好在後來，舒伯特在別人的勸告下，加上自己真的十分仰慕貝多芬的才華，終於跟隨一個介紹人去拜訪貝多芬，隨身還帶着自己所作的六十首歌曲。不巧地，貝多芬剛好不在家。舒伯特便把六十首歌曲留在桌子上，掃興而歸。

貝多芬回來後就患病在牀，很長時間不能起身。後來有一天，他的病情有了好轉，為了消遣，翻閱桌上的書籍，這才看到舒伯特留下的作品。貝多芬一看之下非常震驚，叫道：「這作品裏有種神聖的光輝，是誰作的呢？」身旁的人就把舒伯特的名字告訴他。不久，貝多芬欣賞自己作品的事情也傳到了舒伯特的耳中。舒伯特立刻跑到貝多芬的家裏，三十年都沒有見面的兩個大音樂家，至此終於有了一面之緣。

　　這時貝多芬已經病重，知道舒伯特到來，勉強振作精神，握着舒伯特的手，叫了一聲：「我的靈魂是與你共有的！」這是大音樂家的最後一句話。不久他就閉目長逝了，他似乎因為與舒伯特相見

　　歌曲之王舒伯特的生命雖然短暫,卻給後人留下了寶貴的音樂財富。他是前所未有的最富詩意的音樂家,沒人能勝過他那洋溢的才華和清新浪漫的情感。

太晚而留下了無限的遺憾！

　　貝多芬死後，舒伯特失去了這個神交已久的朋友，心中總是悶悶不樂。在貝多芬舉行葬儀時，他親自去護送靈柩。隔了一年半，舒伯特也患了不治之症而去世。臨死的時候，他對朋友們說：「請把我葬在貝多芬的旁邊！」同時還不住的叫着「貝多芬」，他對貝多芬的崇拜之情，可想而知。

　　死後，朋友們照着他的遺囑，把他葬在貝多芬的墓旁。兩個僅有一面之緣的大音樂家永遠地葬在一處，同時兩人的銅像也並立在維也納廣場上，他們偉大的音樂精神，一齊留傳給後世。

才華卓絕：才華超過一般人，達到很高的境界。

神交已久：指雖然沒有見過面，但互相精神相通，仰
慕已久。

悶悶不樂：心情不舒暢，心煩。形容心事放不下，心
裏不快活。

幸福的音樂家孟德爾頌

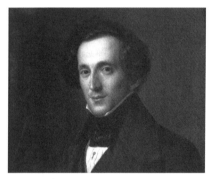

孟德爾頌，1809-1847

藝術家大都是貧苦的、悲哀的、淒涼的，看了上面講的幾個人，便可證明這話的正確性。不過，現在要講一個不同凡響的音樂家孟德爾頌（Felix Mendelssohn），他是一個過着幸福美滿生活的人。

不同凡響：形容事物不平凡，很出色。

小小的音樂學校

　　孟德爾頌生於德國漢堡。他的父親是一位銀行家，同時又是有名望的作曲家，母親是一個優秀的女音樂家，精通英、法、意諸國的語言。他們繼承了祖宗的遺產，所以家庭狀況非常好，可說是富甲一方。

　　孟德爾頌還有一個姐姐叫做芳尼，姐弟倆都在母親的指導下學習音樂。父母親既是音樂家，家庭又富有，所以他們的音樂設備，也都非常完善。後來父母還請來許多有名的音樂教師，專門來指導姐弟倆的音樂。那時家裏的人，即使是傭人，也都跟着學習音樂。這個家庭，充滿着音樂的空氣，簡直是一個小小的音樂學校。他們每天各自練習，到

了星期日，就把六天裏練好的內容表演出來，彷彿在開一場音樂會。天才的孟德爾頌處在這樣優越的環境裏，音樂技藝自然突飛猛進，所以在開家庭小音樂會時，他總是擔任着小樂團的指揮。

講到記憶力，你們或者還能記得莫札特驚人的記譜能力。孟德爾頌在這方面，是可跟莫札特媲美的。原來，從前印刷業沒有現在發達，印刷樂譜是很困難的事。孟德爾頌家中用的樂曲，都是從老師或別的音樂家那裏借來。一天，他們竟把借來的樂譜遺失了。大家都很着急，不知怎樣解決這個難題。此時年幼的孟德爾頌非常鎮定地安慰大家，接着他費了一天一夜的功夫，竟把全部的樂譜默寫出來。第二天，他們繼續練習，

竟沒發現一絲錯誤，大家不得不佩服孟德爾頌的超強記憶力。不但這樣，他每逢聽到好聽的樂曲，就會把樂譜記錄下來，每次都會記得絲毫不差。這樣的記憶力，怎能不使人讚歎呢？

富甲一方：在一塊地方內，是數一數二的。比喻十分富有的意思。

突飛猛進：形容進步和發展得特別迅速。

媲美：美好的程度差不多的意思。

怯場的維多利亞女皇

　　孟德爾頌十六、七歲以後，已到學成時期，一曲《仲夏夜之夢》廣受大眾好評。此時他已成為世界級大音樂家，作品更在世界各地流傳着。

　　當時的英國女皇維多利亞很喜歡音樂，常常在宮中開音樂會，自己也親自唱歌。唱的歌當中有許多就是孟德爾頌的作品。所以她很喜愛這位青年作曲家，每當孟德爾頌來到倫敦時，她總是熱誠地招待他。

　　有一次，孟德爾頌來到倫敦，特地去探訪女皇，她不但殷勤地招待他，還預備為他唱一首歌以示愛慕。維多利亞唱歌的水準很高，音樂會裏的獨唱，也常博得人家的讚美，但是她在大音樂家

　　孟德爾頌的音樂猶如一篇優美的散文，讓人如

沐春風。

孟德爾頌面前，似乎失去了常態。當孟德爾頌彈奏鋼琴，為維多利亞伴奏的時候，她非常不安，發聲很不自然，自己覺得是獻醜了。善於歌唱的女皇，在大音樂家面前竟不能自如地表演，孟德爾頌的魅力可見一斑。

他的姐姐芳尼，從小同他在一起學習音樂，姐弟之間情感很深厚，一起過着幸福的生活。當他二十一歲的時候，芳尼同一位畫家訂婚了，孟德爾頌心中非常不快，獨自去英國旅居。芳尼結婚的大典，他也沒有參加。此後十餘年間，他周遊各地，隨時隨地作曲、演奏，也曾開過音樂院，專門研究音樂。某一年，孟德爾頌忽然生病了，病中得到了姐姐芳尼的死訊。他回想過去的一切情形，

悲從中來，竟然暈倒了。後來，孟德爾頌到瑞士養病。可是，他因姐姐死去而生出的心病，一直不能痊癒。在三十九歲那年，鬱鬱而終。

殷勤：常用於表示巴結討好等。

可見一斑：比喻見到事物的一少部分也能推知事物的
　　　　　整體。

鬱鬱而終：不得志、理想不能實現，很鬱悶地死去。

浪漫音樂家柏遼茲

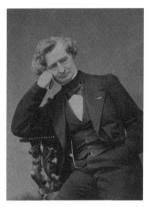

柏遼茲，1803-1869

不肯學醫的音樂家

　　綠色與金色相間的廣闊的大草原，
一望無邊地橫臥在山腹上。夢境一般
的壯麗風景，遙望阿爾卑斯山鑲嵌着冰
河與積雪的山巔。這裏便是風景明媚的
法國柯特聖安得烈，大音樂家柏遼茲
(Hector Berlioz) 就誕生在這裏的一個小
村落裏。

柏遼茲生長於這樣優美的環境之中，精神的愉快與曠達，當然是非筆墨所能形容。他的父親是個醫生，同時是他幼時的教師。柏遼茲最初在父親的指導下學習讀譜與吹笛子，非常用功，在短短的時間裏，就有很好的成績，他的音樂天才，也慢慢地顯露出來。

不過，父親雖然教他學音樂，但是父親的志願，卻不希望他的孩子成為音樂家，而是要去當一名醫學博士，所以後來把柏遼茲托付給當醫生的兄長，要他到巴黎去研究解剖學。

巴黎豐富的文化事物展示在眼前，使人多麼的興奮動情；優美的樂音，又常常瀰漫在年青的柏遼茲周圍。然而他卻要置身於冷冰冰的醫學解剖室中，

那豈是他的安身之所？一年以後，他就拋棄醫藥研究，改選最適合他天性的音樂，進入巴黎音樂院去從事音樂研究了。

他的父親得知這件事後，極力反對，甚至斷絕了柏遼茲學費的供給。但意志堅強的柏遼茲不顧父親的反對，決心做一個音樂家。他不斷向父親陳說自己的志願，後來終於把父親打動了。有志者事竟成，學做醫生的柏遼茲，終於成為大音樂家。

鑲嵌：將一個物體嵌入另一個物體中，使二者固定。

曠達：開朗，豁達。多形容人的心胸開闊。

陳說：指用詞句表達出來。

兩個音樂家的對罵

在巴黎音樂院裏，有一個圖書館，收藏了不少書籍。圖書館有兩個進出口，分開男女，不能亂走。柏遼茲去看書時不懂這個新規則，從女子入口跑進去。走到中庭時，看門人喊住了他，要他退出來，再從男子進出口走進去。年輕的柏遼茲不聽他的話，逕自走了進去，翻閱格羅克的樂譜。

當時巴黎音樂院的館長是披着一頭亂髮、相貌可怕的歌劇家克魯皮尼。他氣急敗壞地跑來，後面跟着那個看門人。看門人指着正看得起勁的柏遼茲説：「這就是那個不守規則的人。」克魯皮尼大聲斥責柏遼茲，柏遼茲不甘示弱，兩人就爭吵起來。

「喂！你從我禁止的入口走進這裏，這是犯了規則，曉不曉得？」

「先生！我並不清楚你們的新規則。以後……。」

「以後怎麼樣？用不着以後，你到這裏來做甚麼？」

「我到這裏來研究格羅克啊。」

「格羅克！誰允許你研究的？誰叫你隨便走進來？」

「先生！格羅克的樂譜，據我所知是最好的劇樂曲。你們既規定從上午十時到下午三時為公開時間，我當然也可以來借閱！」

「我要禁止你入場！」

爭論至此，克魯皮尼忍不住冒火起來，又說着：

「你⋯⋯你叫甚麼名字？」

「我的名字，將來你會知道，現在何必告訴你！」

克魯皮尼喊着看門人：「把這傢伙拖出去，關在監牢裏！」

柏遼茲發急了，就奪路而逃。

真是太有趣了！克魯皮尼是當時一位大歌劇家，而柏遼茲是未來的大音樂家，這初次的會面，兩人竟然毫不客氣地對罵。克魯皮尼怎也想不到這個被罵的人，會是日後一個名氣大過自己的音樂家呢！

氣急敗壞：上氣不接下氣，狼狽不堪。形容十分慌張
　　　　　或惱怒。

不甘示弱：不甘心表示自己比別人差。表示要較量一
　　　　　下，比個高低。

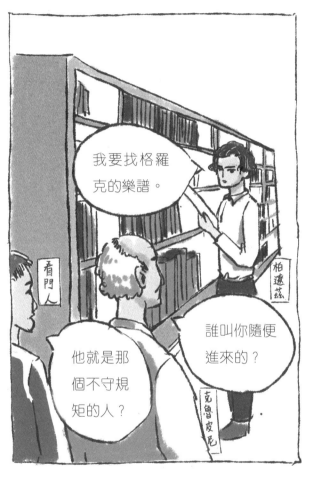

　　有志者事竟成，只要懷抱遠大的志向，並為之不懈地努力，最終便能實現自己的夢想。學做醫生的柏遼茲，終於成為了大音樂家。

愛情的勝利

柏遼茲二十五歲的時候，居住在巴黎。有一個英國劇團到巴黎表演莎士比亞的劇作，演員中有個愛爾蘭女子，叫做史密遜。她精熟的演技和美麗的容貌讓柏遼茲着迷，他的魂靈似乎都被這女子偷走了。他好像忘掉了一切，一個人總是沒精打采地徘徊在郊野、河畔，有時又像醉漢伏在咖啡店的桌子上，死一般的一動不動。柏遼茲的一切都失常了，可是驕傲的史密遜一點也不為所動。

後來，柏遼茲得了羅馬獎，贏得豐厚的獎金，便去了意大利留學。留學回來後，他完成了一部偉大的樂曲，並在巴黎公開演奏。那晚的演奏會規模宏大，氣氛十分熱烈。柏遼茲自己指揮樂

隊，奏出了轟轟烈烈的音樂，博得觀眾的陣陣掌聲。恰巧的是，三年前柏遼茲愛慕着的史密遜，也在聽眾當中，柏遼茲樂曲的偉大，嫻熟的演奏，讓她深深地感動並折服了。之後，她接受了柏遼茲的愛情。兩個人不顧外界的評論和家人的反對，義無反顧地結婚了。

他們倆的結合可說是珠聯璧合。柏遼茲的婚後生活十分美滿、幸福，也促使他創造出更多美好的音樂。

沒精打采：打不起精神；提不起興致。形容精神萎
　　　　　靡；不振作、不高興。

嫻熟：老練、熟練或靈活。形容對某種事物或工作很
　　　熟練。

義無反顧：從道義上只有勇往直前，不能猶豫回顧。

珠聯璧合：珍珠串在一起，美玉結合在一塊。比喻傑
　　　　　出的人才或美好的事物結合在一起。

生性浪漫，晚境凄涼

浪漫的柏遼茲，沒結婚以前，在意大利留學時期，經常會做出一些離經叛道的事情。

一天傍晚，他在斐倫渚火葬場邊散步，看到一個新死婦人的棺材放在那裏。異想天開的柏遼茲，想看看這死去的婦人究竟是怎樣的。於是他賄賂了看守的人，請他把棺蓋打開。他看了以後，做了如下的記錄：

「那女子很可愛，只有二十二歲左右。頭髮一點不亂，我握了她的雪白的手，覺得不忍釋放。倘使旁邊沒有別人，我真想吻她一下呢。」

這樣離奇的事情，只有浪漫的柏遼茲才做得出吧！除了吻屍以外，還鬧過

一件暗殺的故事：

柏遼茲曾有一個法國戀人，叫做卡米優。二人感情很好，且訂有婚約。不過，因為卡米優母親的反對，逼得他們解約了。後來，卡米優與另一個男子結婚了。柏遼茲得到消息後，馬上跑到女子用品商店去，買了全套女子服裝，打扮成一個女子，拿了手槍，想到巴黎去暗殺卡米優母女和那個不認識的男子。

他預備好了馬車，飛也似地奔向巴黎。說也奇怪，這樣勇猛地想去殺人的柏遼茲，在前往巴黎的途中，忽然想到了優美的音樂，整個人竟然慢慢平靜下來，不再有憤怒的情緒。不久，他改變了馬車前進的方向，來到海邊洗浴，林中漫步，享受了一段安閒寧靜的生活，

並創作出一些雄偉的樂曲。由此可見，音樂能淨化思想，讓人拋開一切惡念，走向光明。

浪漫的柏遼茲，一生遊遍歐洲各國，到處演奏，表現他的技能，傳播他的聲名，終於成為了眾人皆知的大音樂家。

料想不到的是，柏遼茲在四十歲以後，竟然陸續遇上了不幸的事：媽媽爸爸先後死去，連他至愛的妻子史密遜也在幾年後離他而去。這時候，他剩下的親人只有正在遠航的兒子路易。柏遼茲深愛着路易，一直盼望着他早日歸來，安慰自己這個孤獨的靈魂。

可是，老天爺對柏遼茲太殘忍了！祂非但不幫助這個可憐人，使他們父

子團聚，反而將他唯一的愛子路易也奪去！可憐的柏遼茲，從此無親無故，無依無靠，成為了一個完全孤獨的人。他的心碎了，他的腸斷了。他認為世上的一切都是虛假的，甚麼宗教、美術、音樂，都不能安慰他的傷痛。在這樣的處境下，沒過多久，他也鬱鬱而終了！

離經叛道：意思是指離開經書上的理論思想，反叛道義。

異想天開：比喻荒唐離奇，想像着暫時無法實現的事。 還比喻超強的想像力。

賄賂：指為謀取不正當利益，給予他人金錢或其他利益。

離經叛道 —— 聯合式組詞法

聯合式組詞法是把兩個意思相近、相同或相反的詞語並列一起。

「離經」、「叛道」是兩個意思相近的詞語，組成了「離經叛道」。

為甚麼要這樣做呢？原來「離」和「叛」都有背棄、不遵守的意思，而「經」和「道」是人們信奉的書籍和道理。兩詞放一起，更加突出了「離」「叛」行為的嚴重性，給人更深刻的印象，比單獨使用「離經」或「叛道」有更好效果。

聯合式四字詞很常見，如高大威猛、天真無邪、聰明伶俐等。這本書裏也出現過很多，你能把其中五個找出來嗎？

1. _____

2. _____

3. _____

4. _____

5. _____

鋼琴詩人蕭邦

蕭邦，1810-1849

　　鋼琴詩人蕭邦（Frederic Chopin），是音樂家中一個很特別的人，他有許多令人蕭然起敬的故事。

蕭然起敬：蕭然：恭敬的樣子；起敬：產生敬佩的心情。形容產生嚴蕭敬仰的感情。

慈愛的雙親

蕭邦是波蘭的大音樂家。他的父親是波蘭血統的法國人，給人當家庭教師。母親是一個活潑、快樂而可親可愛的婦人。蕭邦生下來後身材瘦弱，面龐卻像天使一樣美麗，深得父母的疼愛。慈愛的母親培養了這個孩子良好的家教，同時也在他幼小的心靈裏種下了音樂的種子。後來父親看出他極有音樂的天才，就送他到一個音樂家那裏去學習鋼琴。蕭邦生在幸福的家庭裏，他的天才早早地被發掘，這是他的幸運，也是音樂界的幸運。

蕭邦好像有神童莫札特一樣的天才，八歲的時候，就在音樂會裏當眾演奏，受到聽眾們的歡迎。之後他非常

用功，不但練習彈琴，並且努力學習作曲。他作的曲異乎尋常，有優美的曲調，深刻的感情。悲哀、快樂、興奮、幽默等種種情緒，人家只能拿言語或文字來形容，他卻可以通過鋼琴盡情地表達出來。他的祖國波蘭，幾次革命不成功，最終滅亡。蕭邦是一個愛國的青年，眼見祖國滅亡，愛國的情緒和亡國的怨思，一一通過鋼琴表現出來，令同受亡國之痛的波蘭國民感動不已。

俄羅斯有個大鋼琴家曾讚美蕭邦說：「他是鋼琴的靈魂，也是鋼琴的遊吟詩人！究竟是蕭邦把那樣奇麗的音樂裝入鋼琴裏，還是鋼琴把那樣有力的生命給與蕭邦呢？總之，蕭邦與鋼琴是一體的。」

所以人們稱蕭邦為鋼琴詩人，實在再確切不過了。

孤傲的「蕭邦女士」

蕭邦優美的樂曲，精熟的演奏，極受人們讚美，當時的人士，都渴望聽到這大鋼琴家的演奏。可是他的天性太特別了，既不肯出席盛大的音樂會，連平常彈奏的時候，也不情願給人家聽見。他喜歡把自己關在陰暗的房屋裏，點起一支蠟燭，在幽靜的火爐旁邊彈琴。要聽他演奏的朋友，常常在他的室外偷聽。據說還有一段這樣有趣的故事：

有一個紳士，很愛慕蕭邦的琴聲，一直想聽他的演奏，可惜沒有機會。一天晚上，他請蕭邦到大飯館用餐，還有許多朋友作陪。為要博得大音樂家的歡心，酒菜非常豐富，而蕭邦坐在首位。晚餐完畢後，主人引領蕭邦來到一個房

間。室內放着一架很好的鋼琴，主人打開琴蓋，再向蕭邦深深致敬，請求他說：「客人們久慕先生鋼琴神技，今天特來聆聽。」蕭邦看見主人打開琴蓋，就蹙着眉頭。聽了他的話，更覺得討厭，就拒絕了。主人再次恭敬地鞠躬請求，執意要他彈琴。蕭邦被激怒了，冷笑着高聲說：「哈哈！我已經吃了你一頓晚餐。原來你要我還錢！我吃的一客該算多少？把錢還你就是了！」一邊說，一邊把手伸進口袋，真的摸出錢包來付賬了。那紳士知道冒犯了他，連忙向他道歉。最終眾人還是不歡而散。蕭邦孤傲的天性，在這段故事裏可說表露無遺。

蕭邦還有一個稱號，叫做「蕭邦女士」。蕭邦明明是一個男子，為甚麼稱

　　鋼琴詩人蕭邦與鋼琴是一體的。究竟是蕭邦把
那樣奇麗的音樂裝入鋼琴中，還是鋼琴把那樣有力
的生命給了蕭邦？

他「蕭邦女士」呢？原來，蕭邦的樂曲大都是豔麗而富於情感的，女士們最歡喜聽這一類樂曲，所以凡是蕭邦出席的音樂會，大半座位都給女士們佔着。還有，蕭邦體態優美，平時穿着也十分講究，室內又喜歡陳設那些名貴器物，甚至他用的生活物品也都是玲瓏精緻的，跟女士們的喜好並無二致。可見他被稱為「蕭邦女士」，實在十分恰當。

蕭邦十六歲時，他的慈母得肺病死了。不幸的是，他也傳染上了可怕的肺病。他後來遊歷各地，努力作曲，肺病不但沒有痊癒，反而慢慢地加重起來。他每年的收入，大部分都花在醫院裏，即使這樣，最終也不能挽救他衰弱的身體。後來，蕭邦到英國倫敦養病，那時

候他的身體已經衰弱到連上下樓梯都需要別人攙扶了。不久他又轉至法國巴黎居住。大音樂家蕭邦，終於在巴黎的旅舍裏去世了，那時候他才只有三十九歲。

不歡而散：指很不愉快地分開。

表露無遺：指所有的東西（包括想法、感情、動機等）全部都顯現出來。一點也沒有保留。

攙扶：指用手輕輕地架着對方的胳膊或手。

語文加油站參考答案

加油站 1

1. 悶悶不樂　2. 憤憤不平　3. 惶惶不安

4. 生生不息　5. 源源不絕

加油站 2

1. 病從口入，禍從口出

2. 不經一事，不長一智

3. 長他人志氣，滅自己威風

4. 大事化小，小事化無

5. 耳聽為虛，眼見為實

加油站 3

1. 家喻戶曉　2. 廢寢忘食　3. 突飛猛進

4. 豐功偉績　5. 異口同聲